Goose
on the Farm

白鵝小菇去農場

Laura Wall

新雅文化事業有限公司
www.sunya.com.hk

新雅・點讀樂園 *Goose*（白鵝小菇故事系列）

本系列共 6 冊，以貼近幼兒的語言，向孩子講述小女孩蘇菲與白鵝小菇的相遇和生活點滴。故事情節既輕鬆惹笑，又體現主角們彌足珍貴的友誼，能感動小讀者內心的柔軟，讓他們學懂發現生活中的小美好，做一個善良、溫柔的孩子。

此外，內文設有中、英雙語對照及四語點讀功能，包括英語、粵語書面語、粵語口語和普通話，能促進幼兒的語文能力發展。快來一起看蘇菲和小菇的暖心故事吧！

如何啟動新雅點讀筆的四語功能

請先檢查筆身編號：如筆身沒有編號或編號是 SY04C07、SY04D05，請先按以下步驟下載四語功能檔案並啟動四語功能；如編號第五個號碼是 E 或往後的字母，可直接閱讀下一頁，認識如何使用新雅閱讀筆。

1. 瀏覽新雅網頁 (www.sunya.com.hk) 或掃描右邊的 QR code 進入 新雅・點讀樂園 。

2. 點選 下載點讀筆檔案 ▶ 。

3. 依照下載區的步驟說明，點選及下載 *Goose*（白鵝小菇故事系列）框目下的四語功能檔案「update.upd」至電腦。

4. 使用 USB 連接線將點讀筆連結至電腦，開啟「抽取式磁碟」，並把四語功能檔案「update.upd」複製至點讀筆的根目錄。

5. 完成後，拔除 USB 連接線，請先不要按開機鍵。

6. 把點讀筆垂直點在白紙上，長按開機鍵，會聽到點讀筆「開始」的聲音，注意在此期間筆頭不能離開白紙，直至聽到「I'm fine, thank you.」，才代表成功啟動四語功能。

7. 如果沒有聽到點讀筆的回應，請重複以上步驟。

如何使用新雅點讀筆閱讀故事？

1.下載本故事系列的點讀筆檔案

1 瀏覽新雅網頁 (www.sunya.com.hk) 或掃描右邊的 QR code 進入 新雅·點讀樂園 。

2 點選 下載點讀筆檔案 ▶ 。

3 依照下載區的步驟說明，點選及下載 *Goose*（白鵝小菇故事系列）的點讀筆檔案至電腦，並複製至新雅點讀筆的「BOOKS」資料夾內。

2.啟動點讀功能

開啟點讀筆後，請點選封面右上角的 新雅·點讀樂園 圖示，然後便可翻開書本，點選書本上的故事文字或圖畫，點讀筆便會播放相應的內容。

3.選擇語言

如想切換播放語言，請點選內頁左上角的 ENG 粵 ☆ 普 圖示，當再次點選內頁時，點讀筆便會使用所選的語言播放點選的內容。

4.播放整個故事

如想播放整個故事，請直接點選以下圖示：

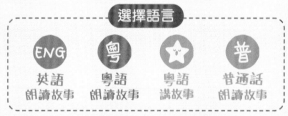

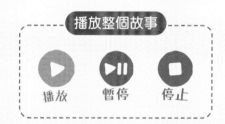

5.製作獨一無二的點讀故事書

爸媽和孩子可以各自點選以下圖示，錄下自己的聲音來說故事！

1 先點選圖示上 爸媽錄音 或 孩子錄音 的位置，再點 OK，便可錄音。

2 完成錄音後，請再次點選 OK，停止錄音。

3 最後點選 ▶ 的位置，便可播放錄音了！

4 如想再次錄音，請重複以上步驟。注意每次只保留最後一次的錄音。

爸媽請使用
這個圖示錄音

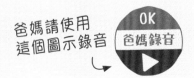

孩子請使用
這個圖示錄音

Today Sophie and Goose are going on
a school trip to the farm.

今天是學校旅行日，蘇菲和白鵝小菇要去農場參觀。

Mum helps Sophie to make a packed lunch.

媽媽幫蘇菲準備午餐盒。

Then Sophie and Goose put on their wellies,

然後蘇菲和小菇穿上他們的雨靴，

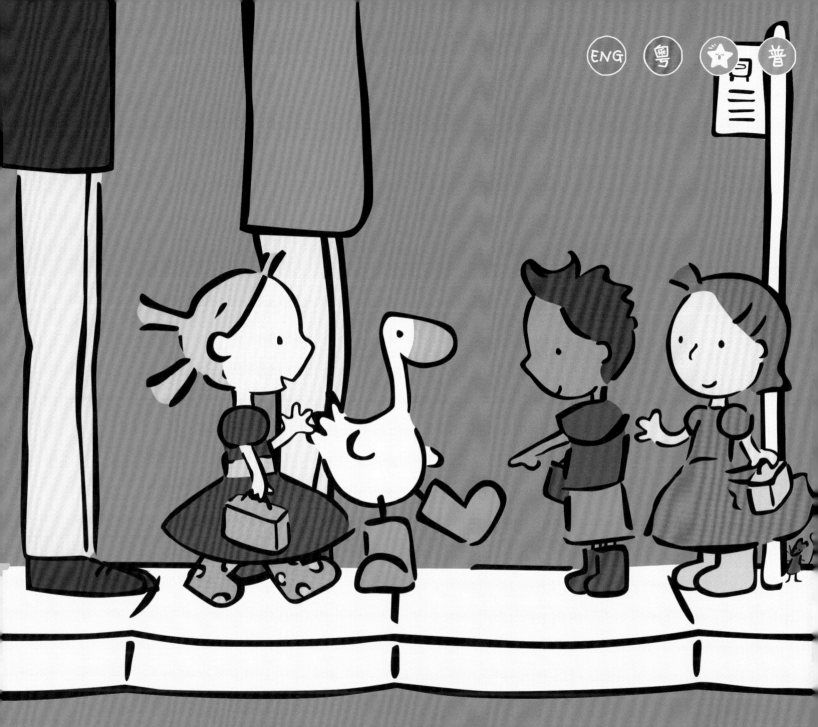

and wait for the bus with the other children.

和其他小朋友一起等校車。

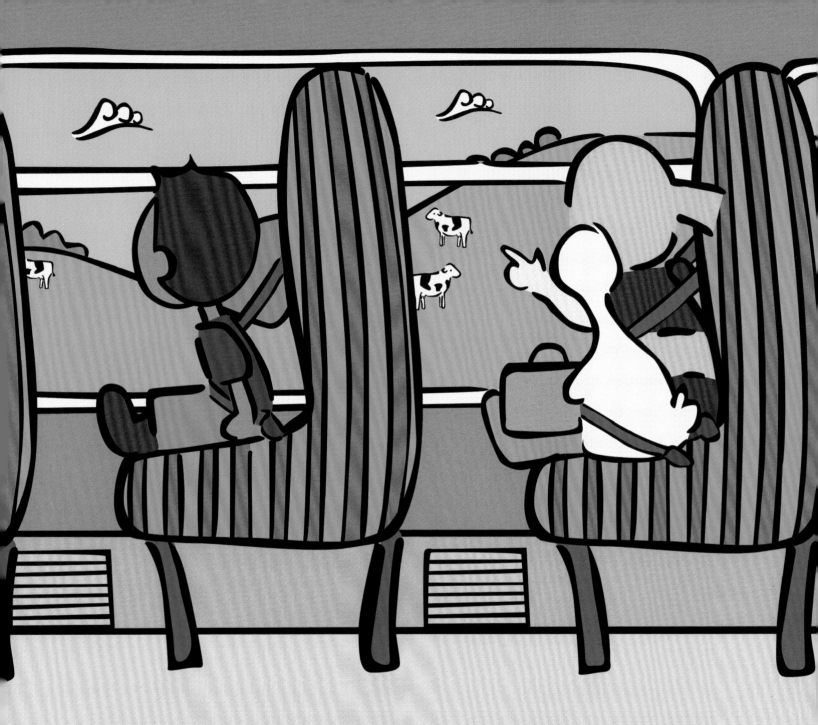

There are lots of things to see on the way.

沿路上有很多東西觀賞,

But Goose doesn't seem interested in the view.

但小菇似乎對風景沒興趣。

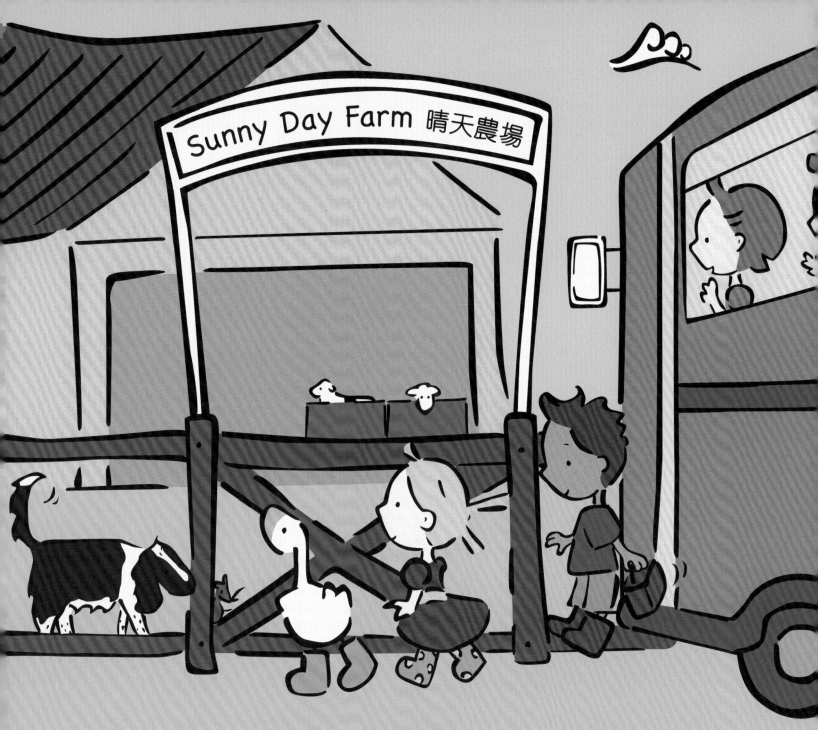

Everyone is excited about meeting the animals.

大家都很興奮能看見動物。

First, they play with the bunny rabbits.

首先，他們去跟小兔子玩。

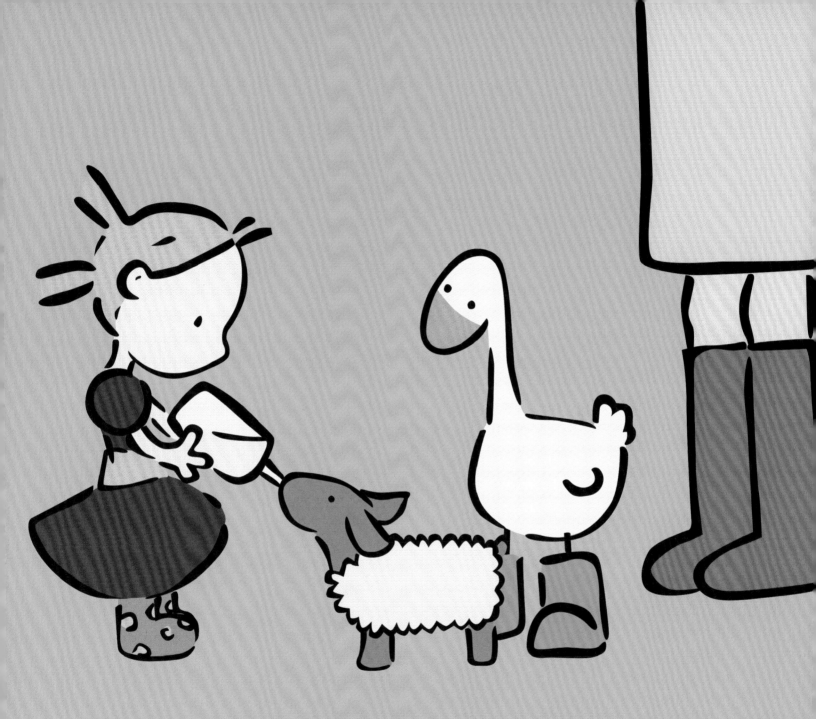

Next, they feed the lambs.

接下來，他們餵小綿羊喝奶。

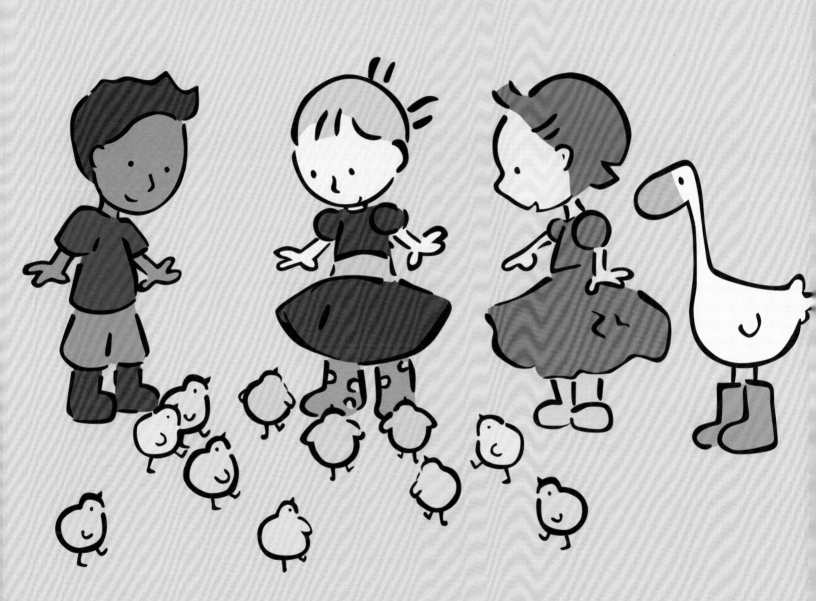

And then they meet some fluffy chicks.

然後他們去看毛茸茸的小雞。

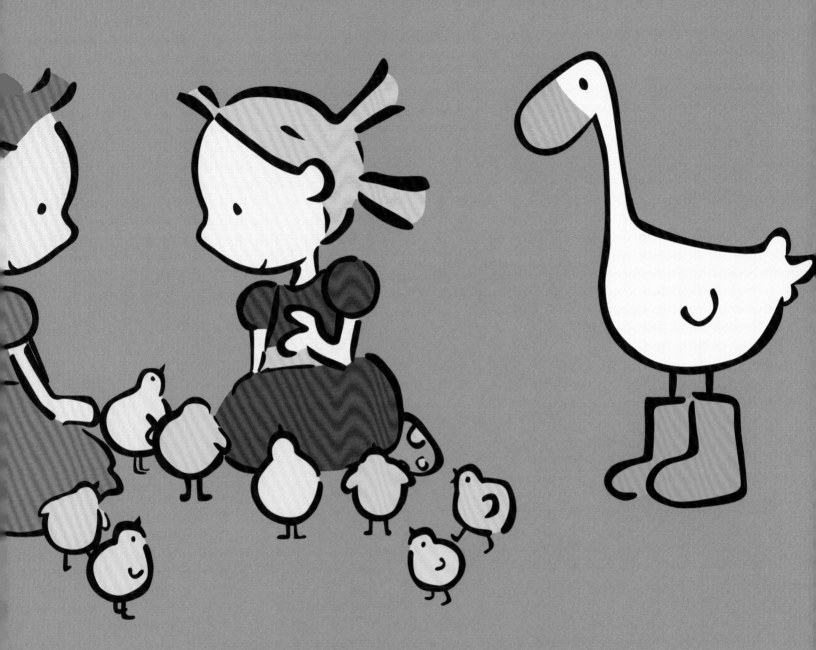

Goose starts to feel left out.

小菇開始有被冷落的感覺。

He wanders away to sit by himself.

他慢慢走開，獨自坐在一旁。

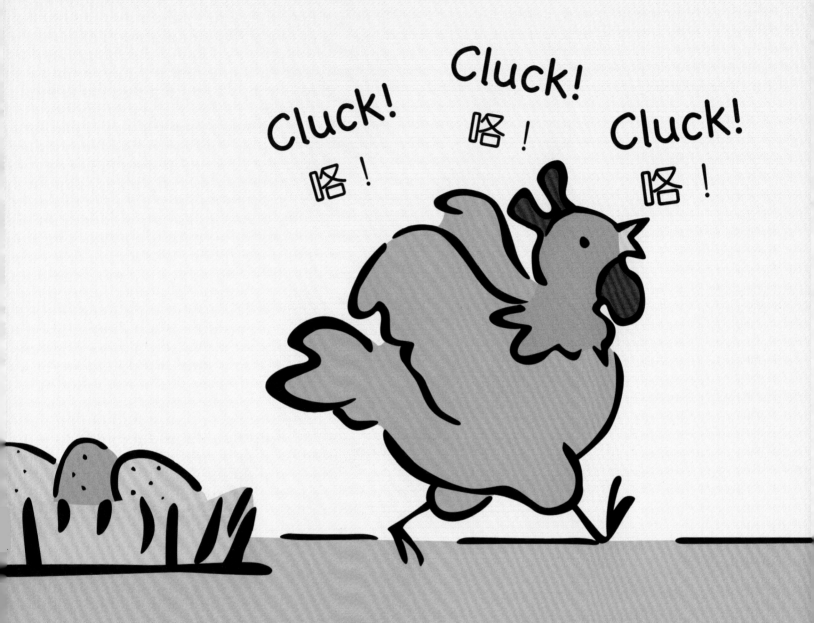

But Goose is sitting on a nest of eggs,

但小菇正好坐在一窩雞蛋上面，

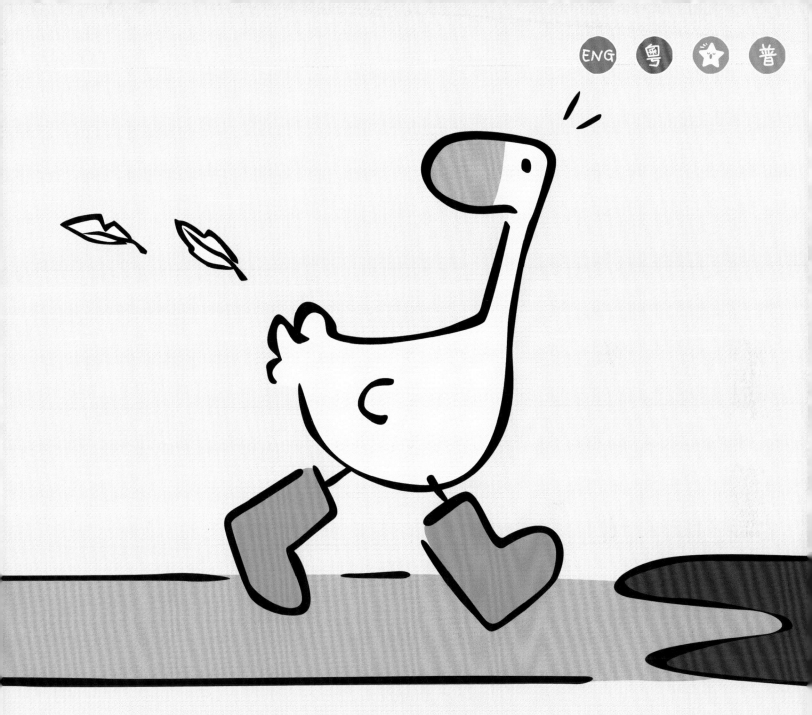

and the mother hen chases him away.

於是雞媽媽生氣地把他趕走。

17

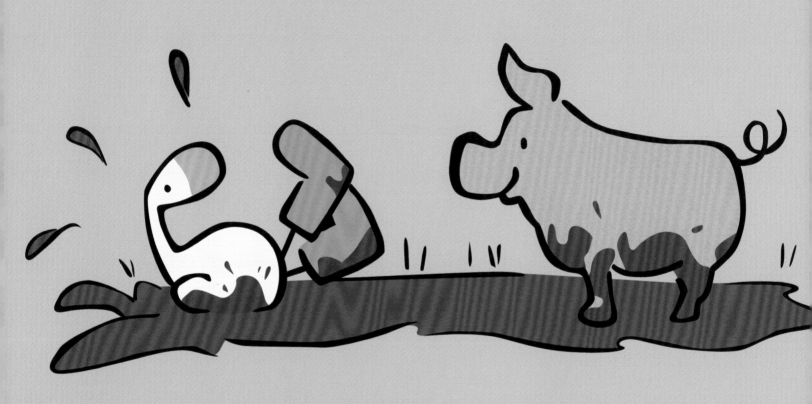

Splash! Goose runs into a muddy puddle.

撲通！小菇掉進泥坑裏。

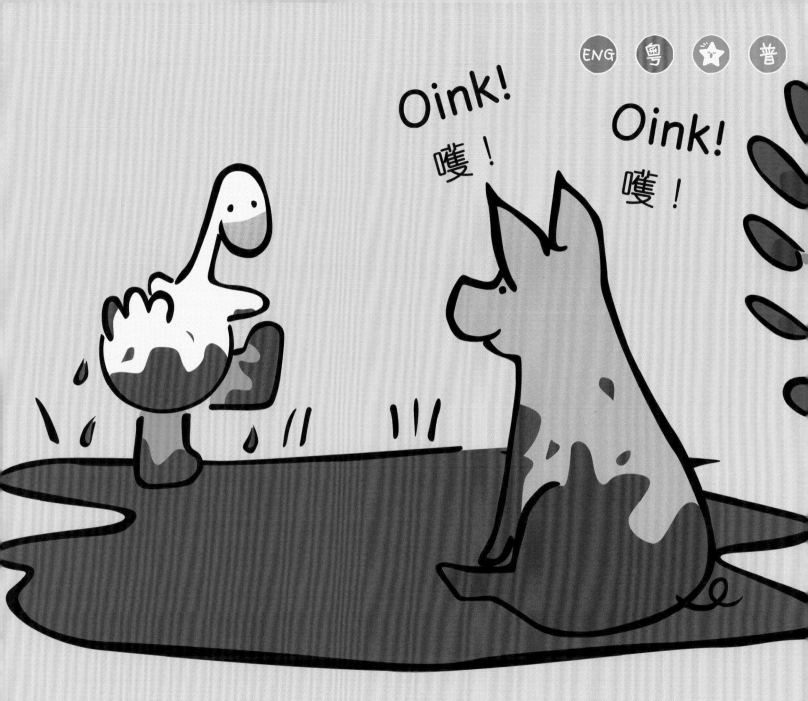

Now his feathers are covered in mud.

雪白的鵝毛都沾滿了泥！

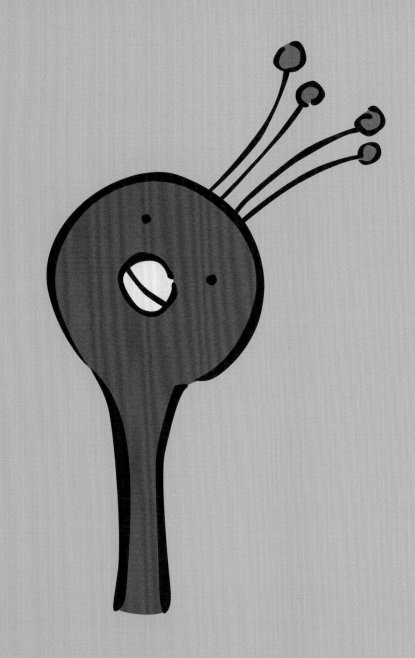

Goose sees a big blue bird with
a funny, feathery hat.

小菇還看見有一隻藍色的大鳥，
頭上戴着一頂逗趣的羽毛帽。

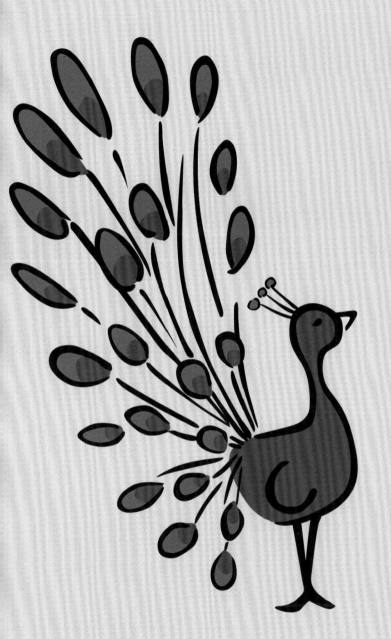

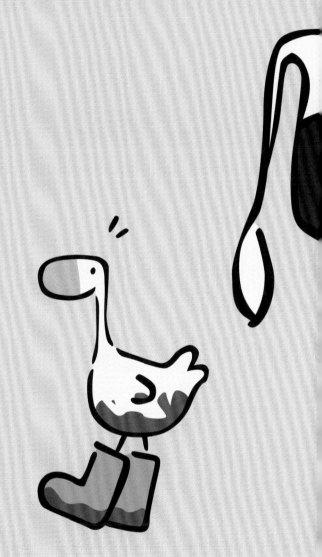

The peacock's colourful tail makes him jump...

孔雀突然開屏，小菇嚇了一跳……

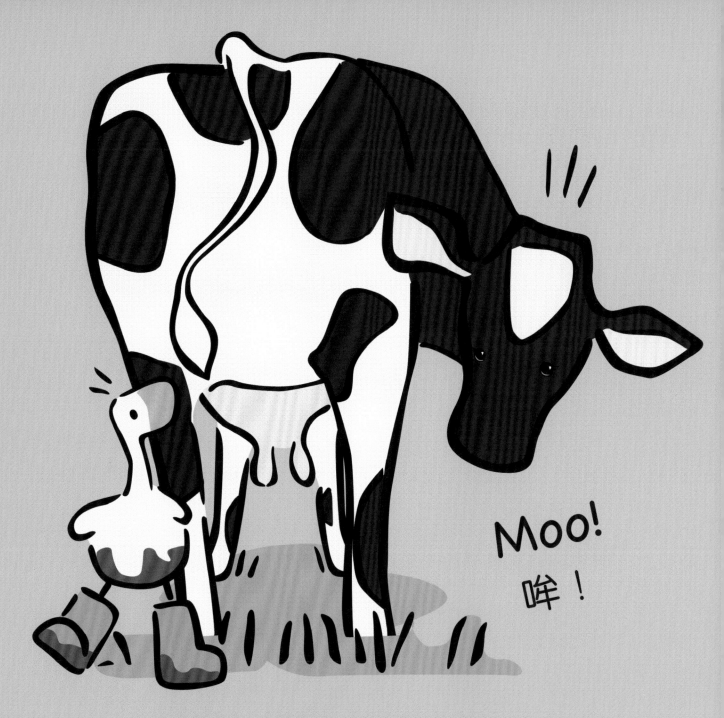

Moo!
哞！

... and he bumps into a cow.

還撞到了一頭母牛。

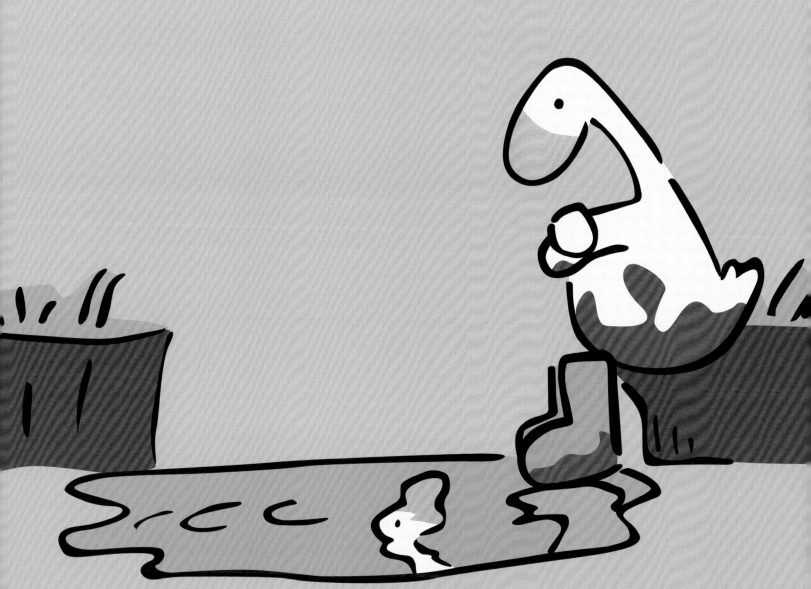

Goose isn't sure he likes the farm after all.

在這之後，小菇覺得自己好像不太喜歡農場了。

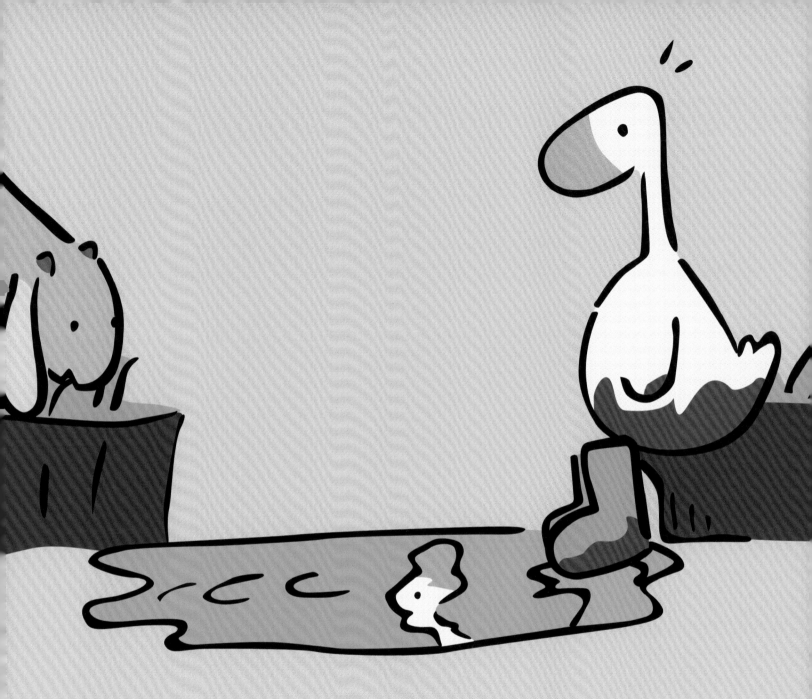

But wait. What's that?

等等，那是什麼？

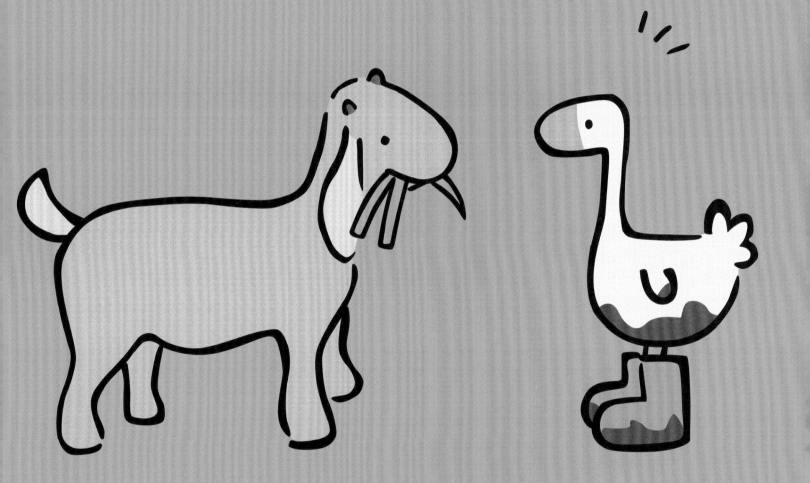

A goat!

一隻山羊！

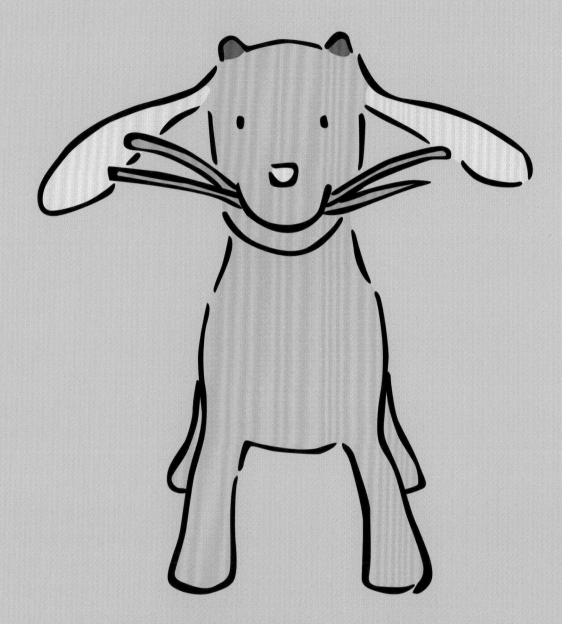

The goat smiles at Goose.

山羊對着小菇微笑。

 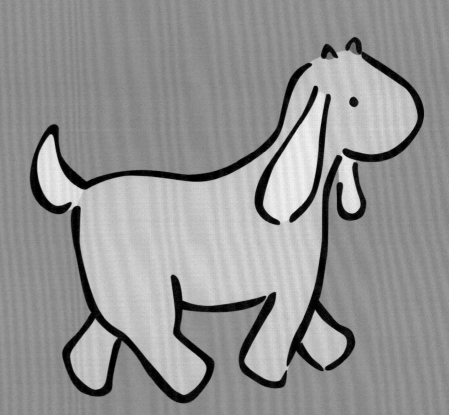

Goose follows the friendly goat.

小菇跟着友善的山羊走。

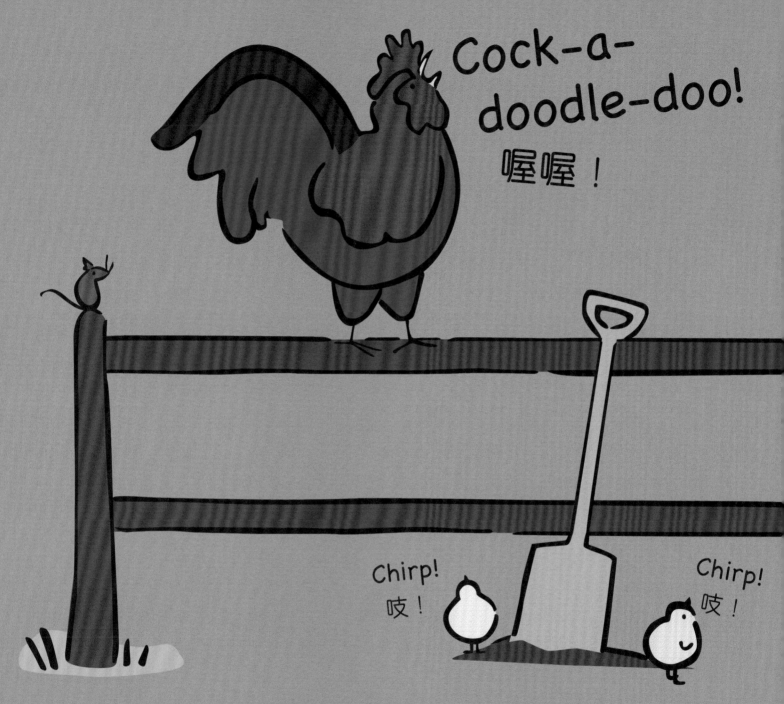

Cock-a-doodle-doo!
喔喔！

Chirp!
吱！

Chirp!
吱！

They see a cockerel crowing on a fence.

他們看見公雞在欄杆上喔喔叫，

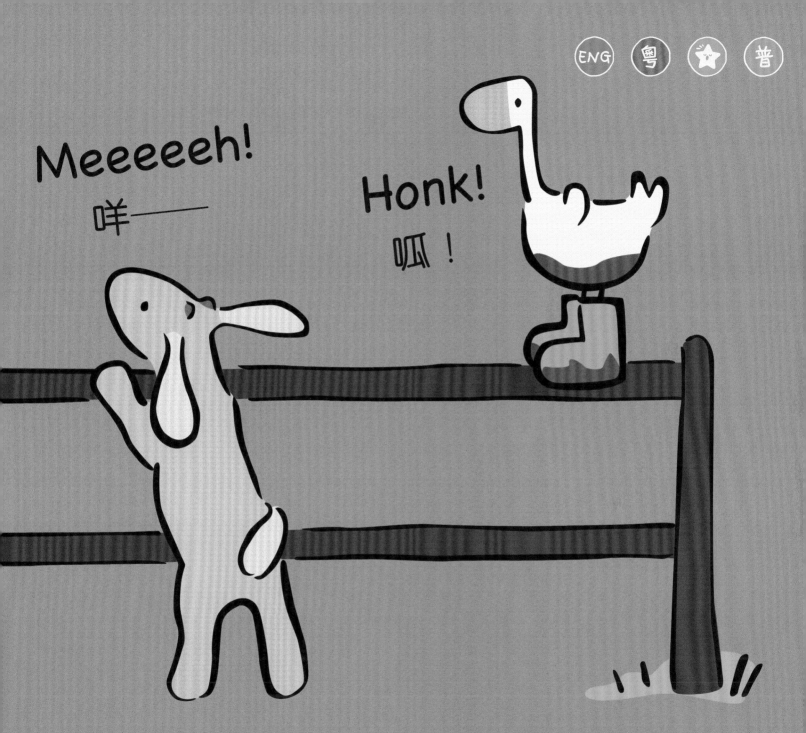

And they sing a silly song with him.
就和他一起唱一首很滑稽的歌。

29

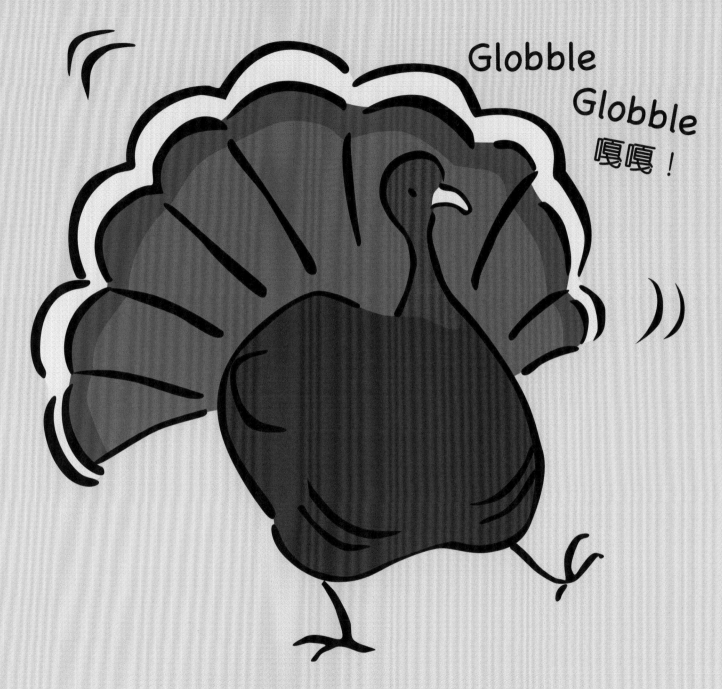

Globble
Globble
嘎嘎！

A turkey comes to say hello.

一隻火雞走過來跟他們打招呼，

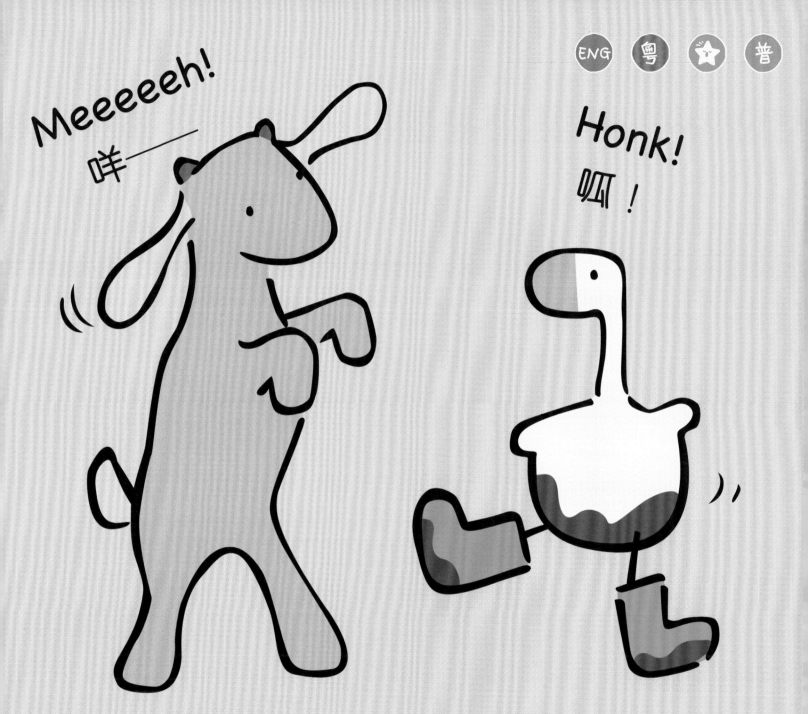

And they all do a funny dance.

他們三個就一起跳了一支很有趣的舞。

Then who should they see but Sophie.

然後，他們竟然看見蘇菲！

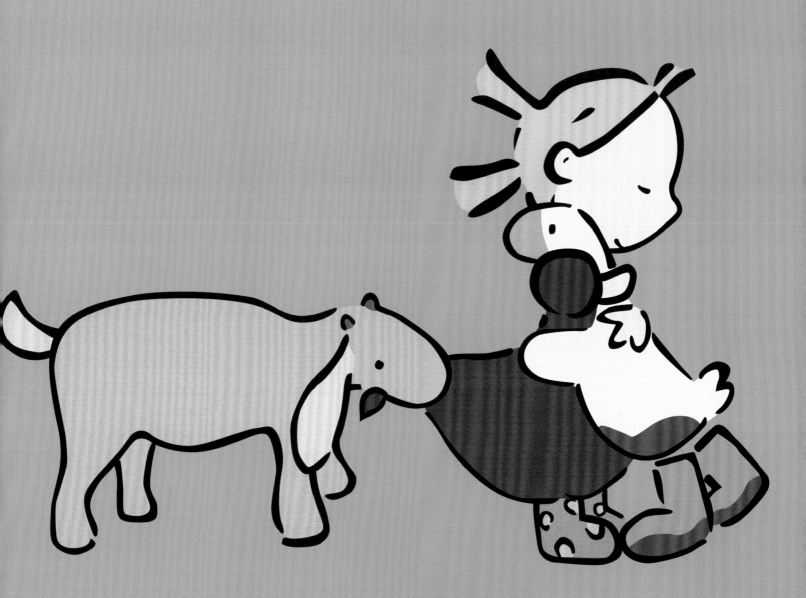

"There you are, Goose!
I've been looking for you everywhere."

「小菇，原來你在這裏！我一直在到處找你呢！」

"Come on, it's time for lunch!"

「快點，是時候吃午餐了！」

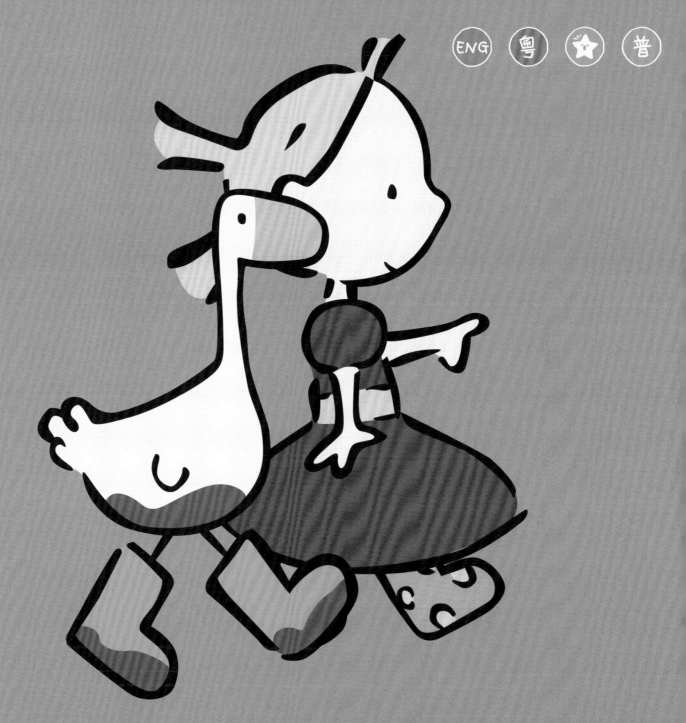

The goat follows Goose and Sophie.

山羊跟着小菇和蘇菲走。

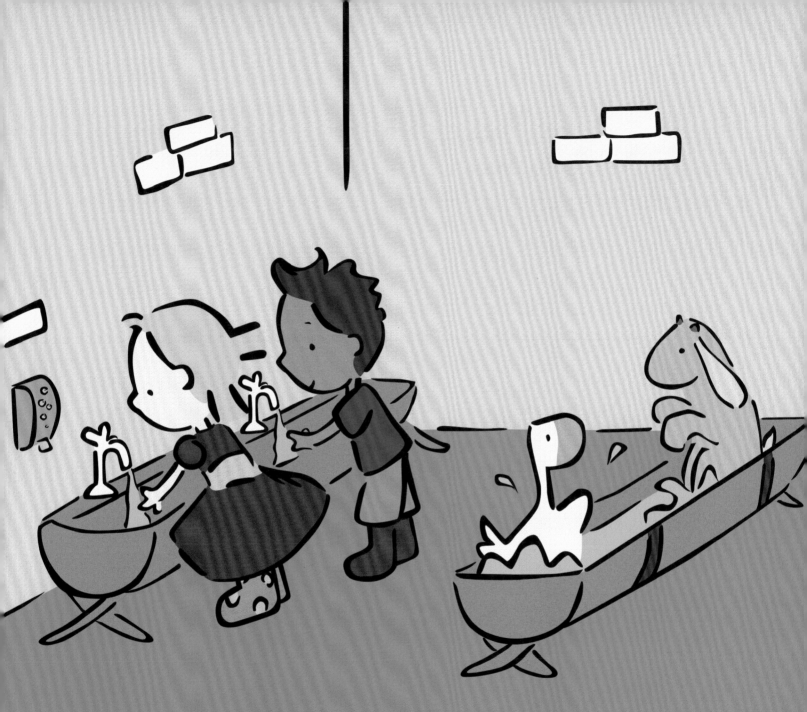

They wash their hands.

他們把手洗乾淨，

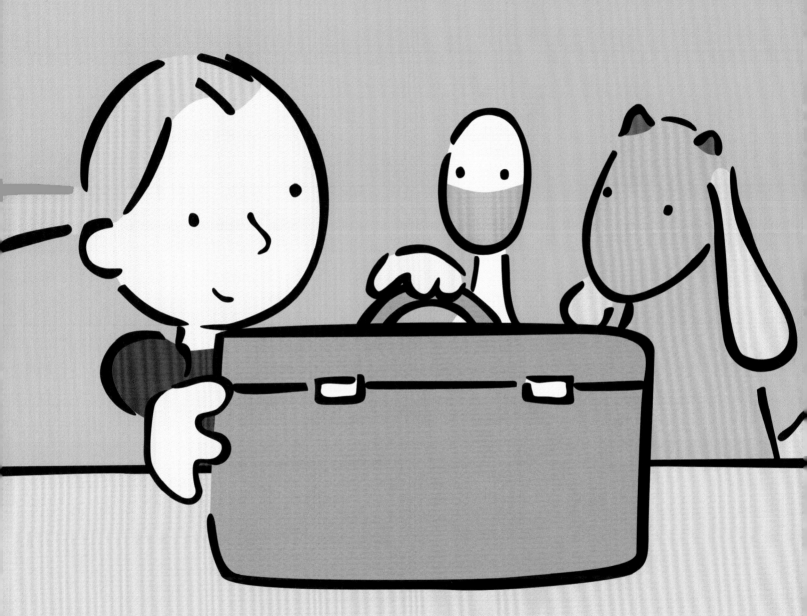

And they all sit down to eat.

然後一起坐下來吃午餐。

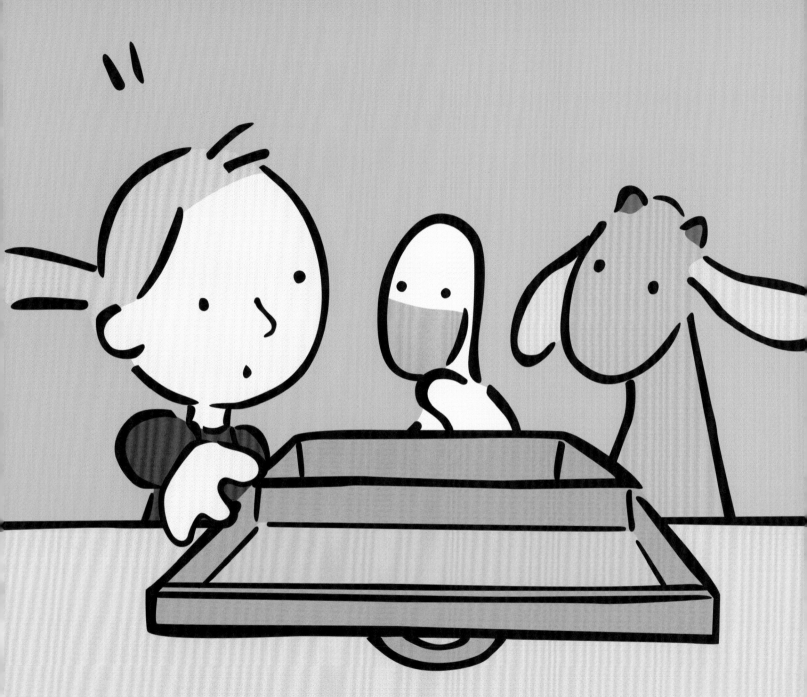

But, oh! There are no sandwiches!

噢，糟糕了！蘇菲的三明治不見了！

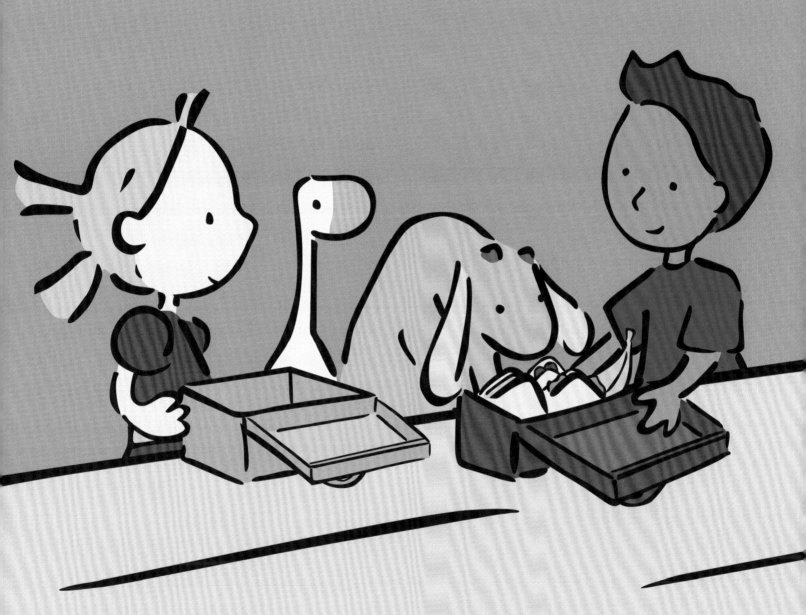

Sophie's friend Ben kindly shares his lunch.

蘇菲的朋友阿賓很樂意分享他的午餐。

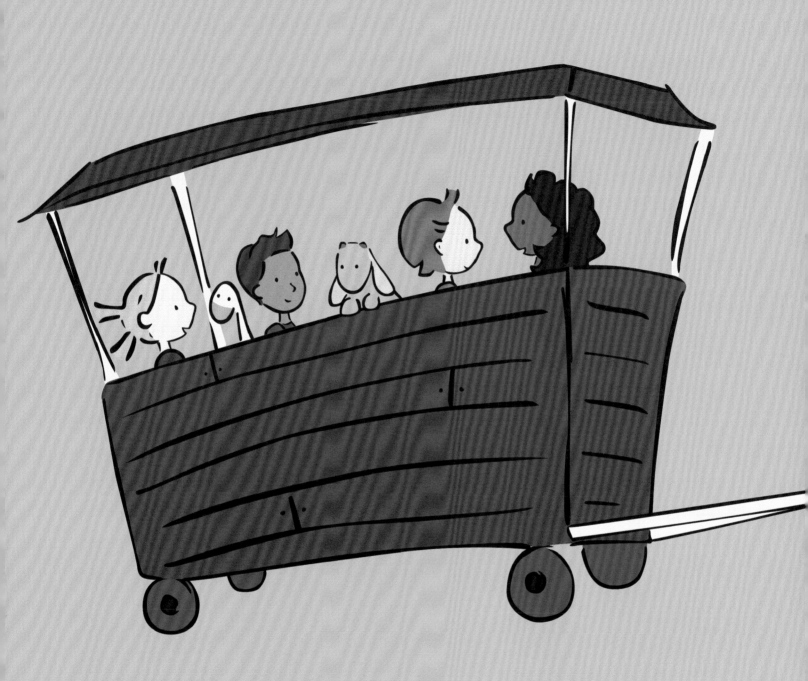

After they've eaten, the farmer takes the

午餐後，農夫叔叔帶着小朋友，

children all round the farm with his tractor.

坐上他的拖拉機在農場裏繞了一圈。

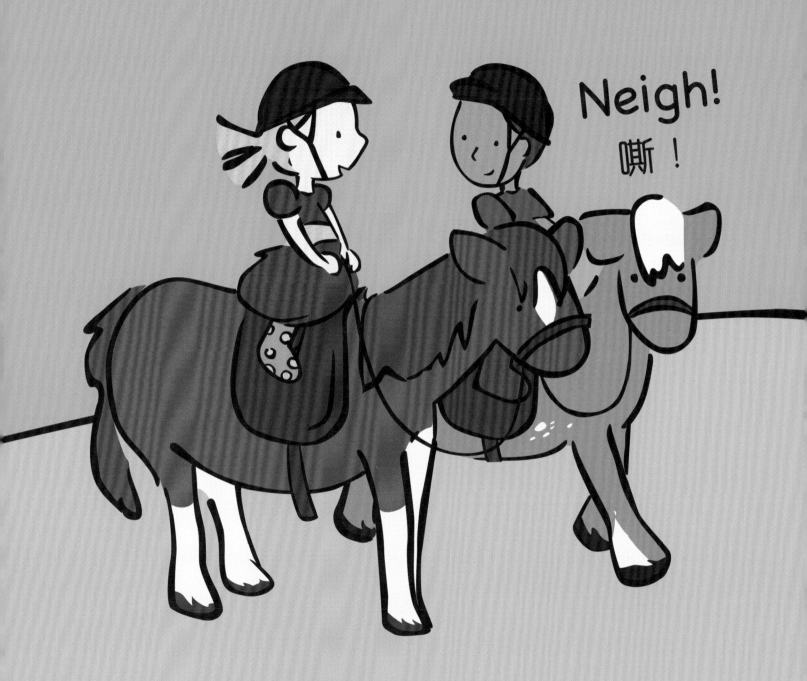

Neigh!
嘶！

And everyone has a pony ride.

之後他們去騎小馬。

 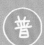

Then they all play hide-and-seek.

然後他們一起玩捉迷藏。

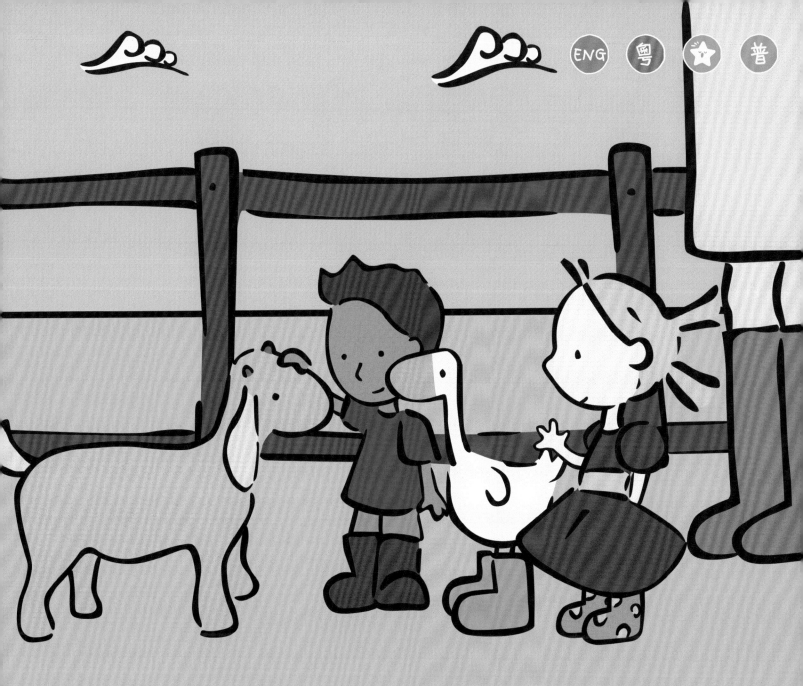

But soon it's time to go home.

但時間過得很快，是時候回家了。

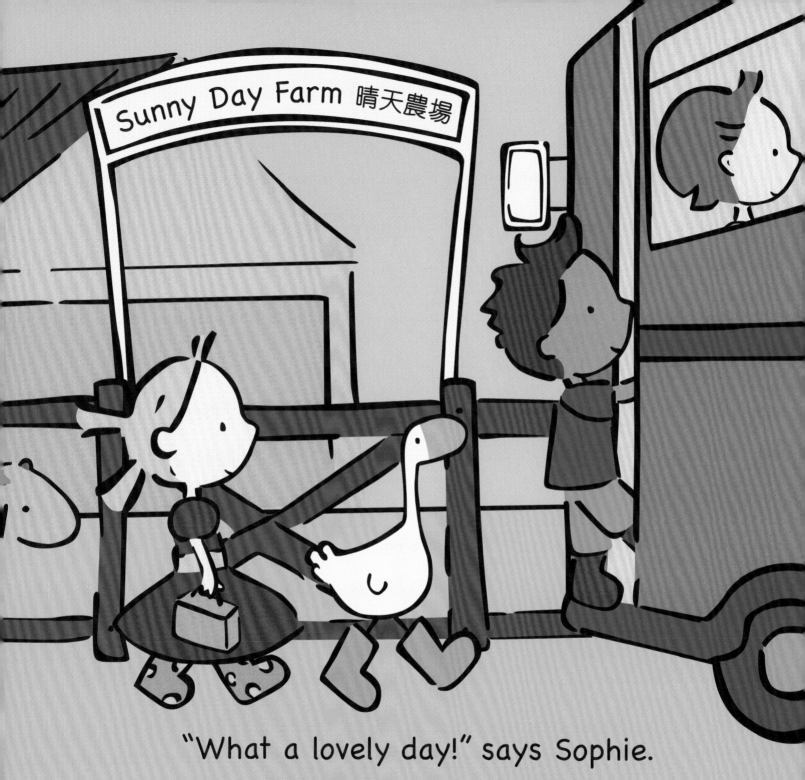

"What a lovely day!" says Sophie.

「多麼美好的一天啊！」蘇菲說。

"Honk!" says Goose.

「呱！」小菇說。

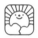

Goose 白鵝小菇故事系列
Goose On the Farm 白鵝小菇去農場

圖　　文：蘿拉·華爾（Laura Wall）
翻　　譯：潘心慧
責任編輯：黃偲雅
美術設計：張思婷
出　　版：新雅文化事業有限公司
　　　　　香港英皇道499號北角工業大廈18樓
　　　　　電話：（852）2138 7998
　　　　　傳真：（852）2597 4003
　　　　　網址：http://www.sunya.com.hk
　　　　　電郵：marketing@sunya.com.hk
發　　行：香港聯合書刊物流有限公司
　　　　　香港荃灣德士古道220-248號荃灣工業中心16樓
　　　　　電話：（852）2150 2100
　　　　　傳真：（852）2407 3062
　　　　　電郵：info@suplogistics.com.hk
印　　刷：中華商務彩色印刷有限公司
　　　　　香港新界大埔汀麗路36號
版　　次：二〇二三年五月初版

ISBN : 978-962-08-8165-7
Original published in English as 'Goose On the Farm'
© Award Publications Limited 2012
Traditional Chinese Edition © 2023 Sun Ya Publications (HK) Ltd.
18/F, North Point Industrial Building, 499 King's Road, Hong Kong
Published in Hong Kong SAR, China
Printed in China